赵孟頫行书集字

宋词一百首

中国历代经典碑帖集字

李文采／编著

浙江人民美术出版社

图书在版编目（CIP）数据

赵孟頫行书集字宋词一百首 / 李文采编著. ── 杭州:
浙江人民美术出版社, 2022.6（2022.11重印）
　　（中国历代经典碑帖集字）
　　ISBN 978-7-5340-9506-1

　　Ⅰ.①赵… Ⅱ.①李… Ⅲ.①行书－法帖－中国－元
代 Ⅳ.①J292.25

中国版本图书馆CIP数据核字(2022)第073254号

责任编辑　　褚潮歌
责任校对　　张利伟
责任印制　　陈柏荣

中国历代经典碑帖集字

赵孟頫行书集字宋词一百首

李文采／编著

出版发行：浙江人民美术出版社
地　　址：杭州市体育场路347号
电　　话：0571-85174821
经　　销：全国各地新华书店
制　　版：杭州真凯文化艺术有限公司
印　　刷：浙江兴发印务有限公司
开　　本：787mm×1092mm　1/12
印　　张：12.666
版　　次：2022年6月第1版
印　　次：2022年11月第2次印刷
书　　号：ISBN　978-7-5340-9506-1
定　　价：52.00元
如发现印装质量问题，影响阅读，请与出版社营销部联系调换。

目录

苏轼

水调歌头 …… 1
念奴娇·赤壁怀古 …… 3
江城子·乙卯正月二十日夜记梦 …… 5
江城子·密州出猎 …… 7
定风波 …… 9
蝶恋花·春景 …… 10
望江南·超然台作 …… 12
临江仙·送钱穆父 …… 13

辛弃疾

青玉案·元夕 …… 14
破阵子 …… 16
西江月·夜行黄沙道中 …… 17
丑奴儿·书博山道中壁 …… 19
南乡子·登京口北固亭有怀 …… 20
永遇乐·京口北固亭怀古 …… 21
鹧鸪天·送人 …… 24
鹧鸪天·代人赋 …… 25

柳永

雨霖铃 …… 27
蝶恋花 …… 29
少年游 …… 30
忆帝京 …… 32
鹤冲天 …… 33

李清照

声声慢 …… 35
武陵春·春晚 …… 38
如梦令（其一） …… 39
一剪梅 …… 40
如梦令（其二） …… 41
醉花阴 …… 42
蝶恋花 …… 43
鹧鸪天 …… 45

范仲淹

渔家傲·秋思 …… 46
苏幕遮·怀旧 …… 48

陆游

卜算子·咏梅 …… 49
钗头凤·红酥手 …… 50
诉衷情 …… 52

欧阳修

蝶恋花 …… 53
蝶恋花 …… 54
玉楼春（其一） …… 56
浪淘沙 …… 57
踏莎行 …… 58
玉楼春（其二） …… 60

晏殊

浣溪沙 …… 61
蝶恋花 …… 62
玉楼春·春恨 …… 63

晏几道

清平乐 …… 65
临江仙 …… 66
清平乐 …… 67
鹧鸪天（其一） …… 69
鹧鸪天（其二） …… 70

周邦彦

长相思 …… 71
苏幕遮 …… 72

岳飞
菩萨蛮·梅雪 …… 73
满江红·写怀 …… 74
小重山 …… 77

吴文英
满江红 …… 78
唐多令·惜别 …… 80
风入松 …… 82

秦观
鹊桥仙 …… 83
浣溪沙 …… 85
江城子（其一） …… 86
江城子（其二） …… 87
清平乐 …… 89

黄庭坚
水调歌头·游览 …… 90

贺铸
虞美人 …… 93
菩萨蛮 …… 94
鹧鸪天 …… 95
青玉案 …… 96
半死桐 …… 98
芳心苦 …… 99

姜夔
浪淘沙 …… 101
眼儿媚 …… 102
扬州慢 …… 103
点绛唇 …… 105

毛滂
鹧鸪天 …… 106
踏莎行 …… 108
玉楼春 …… 109
惜分飞 …… 110

张先
渔家傲 …… 111
踏莎行·元夕 …… 113
千秋岁 …… 114
青门引·春思 …… 116
一丛花令 …… 117

王安石
诉衷情 …… 119
桂枝香·金陵怀古 …… 120
浪淘沙令 …… 123

王观
卜算子 …… 124

蒋捷
一剪梅·舟过吴江 …… 125

陈与义
临江仙 …… 127

陈亮
水龙吟·春恨 …… 128

乐婉
卜算子·答施 …… 130

李之仪
卜算子 …… 131

朱敦儒
西江月 …… 133

唐婉
钗头凤 …… 134

刘著
鹧鸪天 …… 135

宋祁
玉楼春·春景 …… 137

蜀妓
鹊桥仙 …… 138

严蕊
卜算子 …… 139

李冠
蝶恋花·春暮 …… 140

吕本中
踏莎行 …… 142
采桑子 …… 143

蒋捷
虞美人·听雨 …… 144

寇准
踏莎行·春暮 …… 146

潘阆
酒泉子 …… 147

明月几时有？把酒问青天。不知天上宫阙，今夕是何年。我欲乘风归去，又恐琼楼玉宇，高处不胜寒。起舞弄清影，何

明月几时有把酒问青天不

知天上宫阙今夕是何年我

欲乘风归去又恐琼楼玉宇

高处不胜寒起舞弄清影何

1

似在人间？转朱阁，低绮户，照无眠。不应有恨，何事长向别时圆？人有悲欢离合，月有阴晴圆缺，此事古难全。但愿人

似在人间转朱阁低绮户照
无眠不应有恨何事长向别
时圆人有悲欢离合月有阴
鸣圆缺此事古难全但愿人

長久千里共嬋娟 蘇軾水調歌頭

大江東去浪淘盡千古風流

人物故壘西邊人道是三國

周郎赤壁亂石穿空驚濤拍

长久，千里共婵娟。苏轼《水调歌头》

大江东去，浪淘尽，千古风流人物。故垒西边，人道是，三国周郎赤壁。乱石穿空，惊涛拍

岸卷起千堆雪江山如画一

时多少豪傑遥想公瑾當年

小喬初嫁了雄姿英發羽扇

綸巾談笑間樯橹灰飛烟滅

坡國神游多情應笑我早生華髮人生如夢一尊還酹江月

蘇軾《念奴嬌·赤壁懷古》

十年生死兩茫茫不思量自難忘千里孤

故国神游，多情应笑我，早生华发。人生如梦，一尊还酹江月。苏轼《念奴娇·赤壁怀古》

十年生死两茫茫，不思量，自难忘。千里孤

5

坟无家话凄凉纵使相逢应

不识尘满面鬓如霜夜来幽

梦忽还乡小轩窗正梳妆相

顾无言惟有泪千行料得年

坟，无处话凄凉。纵使相逢应不识，尘满面，鬓如霜。夜来幽梦忽还乡，小轩窗，正梳妆。相顾无言，惟有泪千行。料得年

肠断窗明月夜短松冈 苏轼

江城子 乙卯正月二十日夜记梦 老夫聊发

少年狂左牵黄右擎苍锦帽

貂裘千骑卷平冈为报倾城

随太守，亲射虎，看孙郎。酒酣胸胆尚开张，鬓微霜，又何妨！持节云中，何日遣冯唐？会挽雕弓如满月，西北望，射天狼。

随太守亲射席看孙郎酒酣

胸膛尚开张鬓微霜又何妨

持节云中何日遣冯唐會挽

雕弓如满月西北望射天狼

蘇軾　江城子密州出獵

莫聽穿林打葉聲何妨吟嘯且徐行竹杖芒鞋輕勝馬誰怕一簑煙雨任平生料峭春風吹酒醒微冷

山头斜照却相迎。回首向来萧瑟处，归去，也无风雨也无晴。 苏轼《定风波》

花褪残红青杏小。燕子飞时，绿水人家绕。枝上

山頭斜照却相迎回首向来

蕭瑟家歸去也無風雨也無

蘇軾定風波 花褪残红青杏小

燕子飛時绿水人家绕枝上

柳緜吹又少天涯何麼無芳

草墻裏鞦韆墻外道墻外行

人墻裏佳人笑笑漸不聞聲

漸悄多情却被無情惱

蘇軾蝶戀

柳绵吹又少。天涯何处无芳草！墙里秋千墙外道。墙外行人，墙里佳人笑。笑渐不闻声渐悄。多情却被无情恼。苏轼《蝶恋

11

春未老，风细柳斜斜。试上超然台上看，半壕春水一城花。烟雨暗千家。寒食后，酒醒却咨嗟。休对故人思故国，

花春景 春未老風細柳斜々試

上超然臺上看半壕春水一

城花烟雨暗千家寒食後酒

醒去咨嗟休對故人思故國

且将新火试新茶诗酒趁年

华 苏轼望江南超然台作 一别都门三

双火天涯踏尽红尘依然一

笑作春温无波真古井有节

且将新火试新茶。诗酒趁年华。苏轼《望江南·超然台作》

一别都门三改火，天涯踏尽红尘。依然一笑作春温。无波真古井，有节

13

是秋筠。惆怅孤帆连夜发，送行淡月微云。尊前不用翠眉颦。人生如逆旅，我亦是行人。苏轼《临江仙·送钱穆父》

是秋筠惆怅孤帆连夜发送

行淡月微云尊前不用翠眉

颦人生如逆旅我亦是行人

苏轼临江仙送钱穆父东风夜放花千

樹更吹落星如雨寶馬雕車

香滿路鳳簫聲動玉壺光轉

一夜魚龍舞蛾兒雪柳黃金

縷笑語盈盈暗香去眾裏尋

树。更吹落、星如雨。宝马雕车香满路。凤箫声动，玉壶光转，一夜鱼龙舞。蛾儿雪柳黄金缕。笑语盈盈暗香去。众里寻

他千百度驀然回首那人去

在燈火闌珊處　辛棄疾《青玉案·元夕》

醉裏挑燈看劍夢回吹角連

營八百里分麾下炙五十弦

16

翻塞外声。沙场秋点兵。马作的卢飞快，弓如霹雳弦惊。了却君王天下事，赢得生前身后名。可怜白发生！辛弃疾《破阵子》 明月

翻塞外聲沙塲秋點兵馬作的盧飛快弓如霹靂弦驚了却君王天下事贏得生前身後名可憐白鬚生辛棄疾破陣子明月

別枝驚鵲，清風半夜鳴蟬。稻花香里說豐年，聽取蛙聲一片。七八个星天外，兩三点雨山前。旧时茅店社林边，路转

別枝驚鵲清風半夜鳴蟬稻

花香裏說豐年聽取蛙聲一

片七八个星天外兩三點兩

山前舊時茅店社林邊路轉

溪橋忽見

辛棄疾西江月夜行黃沙道中

少年不識愁滋味愛上層樓

愛上層樓為賦新詞強說愁

而今識盡愁滋味欲說還休

溪桥忽见。 辛弃疾《西江月·夜行黄沙道中》

少年不识愁滋味，爱上层楼。 爱上层楼，为赋新词强说愁。 而今识尽愁滋味，欲说还休。

欲说还休，却道天凉好个秋。 辛弃疾《丑奴儿·书博山道中壁》

何处望神州？满眼风光北固楼。千古兴亡多少事？悠悠。不尽长江滚滚

欲说还休古道天滁好个秋

辛弃疾丑奴儿书博山道中壁何处望神

州满眼風光北固樓千古兴

正多少事悠悠不盡長江滚滚

流年少萬兜鍪坐斷東南戰

東休天下英雄誰敵手曹劉

生子當如孫仲謀 辛稼轩南乡子登

流。年少万兜鍪，坐断东南战未休。天下英雄谁敌手？曹刘。生子当如孙仲谋。

辛弃疾《南乡子·登京口北固亭有怀》

千古江山，英雄无

京口北固亭有懷千古江山英雄無

觅孙仲谋舞榭歌臺風流

總被雨打風吹去斜陽草樹

寻常巷陌人道寄奴曾住想

當年金戈鐵馬氣吞萬里如

觅，孙仲谋处。舞榭歌台，风流总被雨打风吹去。斜阳草树，寻常巷陌，人道寄奴曾住。想当年，金戈铁马，气吞万里如

席元嘉草～封狼居胥赢得

倉皇北顾四十三季望中犹

记烽火扬州路可堪回首佛

狸祠下一片神鸦社鼓凭谁

虎。元嘉草草，封狼居胥，赢得仓皇北顾。四十三年，望中犹记，烽火扬州路。可堪回首，佛狸祠下，一片神鸦社鼓。凭谁

问，廉颇老矣，尚能饭否？辛弃疾《永遇乐·京口北固亭怀古》　唱彻阳关泪未干，功名余事且加餐。浮天水送无穷树，带雨云埋一半

问廉颇老矣尚能饭否辛弃疾

永遇乐京口北固亭怀古唱彻阳关泪

老名余事且加餐浮天

水送无穷树带雨云埋一半

山今古恨幾千般只應離合

是悲歡江頭未是風波惡別

有人間行路難辛棄疾鷓鴣天送人

晚日寒鴉一片愁柳塘新綠

山。今古恨，几千般，只应离合是悲欢？江头未是风波恶，别有人间行路难！辛弃疾《鹧鸪天·送人》

晚日寒鸦一片愁。柳塘新绿

却温柔若教眼底无离恨不信人间有白头肠已断泪难收相思重上小红楼情知已被山遮断频倚阑干不自由

辛弃疾《鹧鸪天·代人赋》

寒蝉凄切，对长亭晚，骤雨初歇。都门帐饮无绪，留恋处，兰舟催发。执手相看泪眼，竟无语凝噎。念去去，

辛弃疾鹧鸪天代人赋

寒蝉凄切對長

亭晚驟雨初歇都門帳飲無

緒留戀處蘭舟催發執手相

看淚眼無語凝噎念去去

千里烟波，暮霭沉沉楚天阔。多情自古伤离别，更那堪，冷落清秋节！今宵酒醒何处？杨柳岸，晓风残月。此去经年，应

千里烟波暮霭次，楚天阔

多情自古伤离别更那堪冷

落清秋节今宵酒醒何处杨

柳岸晓风残月此去经年应

是良辰好景虚設便縱有千

種風情更与何人説 柳永兩霖鈴

佇倚危樓風細細望極春愁

黯黯生天際草色烟光殘照

是良辰好景虚设。便纵有千种风情，更与何人说？柳永《雨霖铃》

伫倚危楼风细细，望极春愁，黯黯生天际。草色烟光残照

29

裏無言誰會憑闌意擬把疏

擬把疏狂圖一醉對酒當歌強樂還

無味衣帶漸寬終不悔為伊

消得人憔悴柳永蝶戀花長安古

里，无言谁会凭阑意。拟把疏狂图一醉，对酒当歌，强乐还无味。衣带渐宽终不悔，为伊消得人憔悴。柳永《蝶恋花》 长安古

道馬遲遲，高柳亂蟬嘶。夕陽

島外秋風原上目斷四天垂

歸雲一去無蹤迹何處是前

期狎興生疏酒徒蕭索不似

道马迟迟，高柳乱蝉嘶。夕阳岛外，秋风原上，目断四天垂。归云一去无踪迹，何处是前期？狎兴生疏，酒徒萧索，不似

少年時

天氣乍覺別離滋味展轉數

寒更起了還重睡畢竟不成

眇一夜長如歲也擬待却回

柳永少年遊 薄衾小枕

少年时。柳永《少年游》 薄衾小枕凉天气，乍觉别离滋味。展转数寒更，起了还重睡。毕竟不成眠，一夜长如岁。也拟待、却回

征辔。又争奈已成行计

思量多方开解只恁寂寞

厌厌地系我一生心负你千

行泪柳永《忆帝京》黄金榜上偶失

征辔。，又争奈、已成行计。万种思量，多方开解，只恁寂寞厌厌地。系我一生心，负你千行泪。柳永《忆帝京》

黄金榜上，偶失

龙头望。明代暂遗贤，如何向？未遂风云便，争不恣狂荡。何须论得丧？才子词人，自是白衣卿相。烟花巷陌，依约丹青

龍頭望明代暫遺賢如何向

未遂風雲便爭不恣和蕩何

湏論得喪才子詞人自退白

衣卿相烟花巷陌依約丹青

屏障。有意中人堪寻且

恁偎红倚翠风流事平生畅

青春都一饷忍把浮名换了

浅斟低唱

柳永《鹤冲天》

寻寻觅觅

屏障。幸有意中人，堪寻访。且恁偎红倚翠，风流事，平生畅。青春都一饷。忍把浮名，换了浅斟低唱！柳永《鹤冲天》 寻寻觅觅，

冷冷清清，凄凄惨惨戚戚。乍暖还寒时候，最难将息。三杯两盏淡酒，怎敌他、晚来风急？雁过也，正伤心，却是旧时相

冷冷清清凄凄惨惨戚戚乍

暖还寒时候难将息三杯

两盏淡酒怎敌他晚来风急

雁过也正伤心去是簜时相

识满地黄花堆积憔悴损如

今有谁堪摘守着窗儿独自

怎生得黑梧桐更兼细雨到

黄昏点滴滴这次第怎一

识。满地黄花堆积。憔悴损，如今有谁堪摘？守着窗儿，独自怎生得黑？梧桐更兼细雨，到黄昏、点点滴滴。这次第，怎一

个愁字了得！李清照《声声慢》

风住尘香花已尽，日晚倦梳头。物是人非事事休，欲语泪先流。闻说双溪春尚好，也拟泛轻舟。

个愁字了得李清照声声慢

风住尘

香花已尽日晚倦梳头物是

人非事事休欲语泪先流闻

说双溪春尚好也拟泛轻舟

只恐雙溪舴艋舟載不動許多愁 李清照武陵春春晚常記溪亭日暮沉醉不知歸路興盡晚回舟誤入藕花深處爭渡爭渡

只恐双溪舴艋舟，载不动许多愁。李清照《武陵春·春晚》

常记溪亭日暮，沉醉不知归路。兴尽晚回舟，误入藕花深处。争渡，争渡，

惊起一滩鸥鹭。李清照《如梦令》其一

红藕香残玉簟秋。轻解罗裳，独上兰舟。云中谁寄锦书来，雁字回时，月满西楼。花自飘

鹭起一滩鸥鹭

红藕香残玉簟秋轻解罗裳

独上兰舟云中谁寄锦书来

鹰字回时月满西楼花自飘

李清照如梦令其一

零水自流一種相思兩處闲愁此情無計可消除才下眉頭却上心頭

李清照《一剪梅》

昨夜雨疏風驟濃睡不消殘酒試問

零水自流。一种相思，两处闲愁。此情无计可消除，才下眉头，却上心头。李清照《一剪梅》

昨夜雨疏风骤，浓睡不消残酒。试问

41

卷帘人，却道海棠依旧。知否，知否？应是绿肥红瘦。李清照《如梦令》其二

薄雾浓云愁永昼，瑞脑消金兽。佳节又重阳，玉枕纱橱，半

卷簾人却道海棠依舊知否

知否應是綠肥紅瘦　李清照如夢令其二

薄霧濃雲愁永晝瑞腦消金

戳佳節又重陽玉枕紗櫥半

夜凉初透。东篱把酒黄昏后，有暗香盈袖。莫道不销魂，帘卷西风，人比黄花瘦。李清照《醉花阴》

泪湿罗衣脂粉满，四叠阳关，

夜浪初透东篱把酒黄昏后

有暗香盈袖莫道不销魂

帘卷西风人比黄花瘦 李清照醉花阴

泪湿罗衣脂粉满四叠阳关

唱到千千遍。人道山长水又断，萧萧微雨闻孤馆。惜别伤离方寸乱，忘了临行，酒盏深和浅。好把音书凭过雁，东莱

唱到千千遍人道山长水又断萧萧微雨闻孤馆惜别伤离方寸乱忘了临行酒盏深和浅好把音书凭过雁东莱

寒似蓬莱遠。李清照《蝶恋花》

寒日蕭蕭上瑣窗，梧桐應恨夜來霜。酒闌更喜團茶苦，夢斷偏宜瑞腦香。秋已盡，日猶長，仲

宣怀远更凄凉。不如随分尊前醉，莫负东篱菊蕊黄。李清照《鹧鸪天》

塞下秋来风景异，衡阳雁去无留意。四面边声连角

宣怀远更凄凉不如随

前醉莫负东篱菊蕊黄 李清照

鹧鸪天塞下秋来风景异衡阳

雁去无留意四面边声连角

起千嶂裏長煙落日孤城閉濁酒一杯家萬里燕然未勒歸無計羌管悠悠霜滿地人不寐將軍白髭征夫淚 范仲淹

渔家傲秋思

碧云天黄叶地秋色

连波渡上寒烟翠山映斜阳

天接水芳草无情更在斜阳

外黯乡魂追旅思夜夜除非

碧云天，黄叶地。秋色连波，波上寒烟翠。山映斜阳天接水。芳草无情，更在斜阳外。黯乡魂，追旅思。夜夜除非，

好夢留人睡明月樓高休獨倚酒入愁腸化作相思淚范仲

蘇幕遮懷舊驛外斷橋邊寂寞開無主已是黃昏獨自愁更

好梦留人睡。明月楼高休独倚。酒入愁肠，化作相思泪。范仲淹《苏幕遮·怀旧》

驿外断桥边，寂寞开无主。已是黄昏独自愁，更

著風和雨無意苦爭春一任

摩芳妒零落成泥碾作塵只

有香如故　陸游卜算子咏梅　紅酥手

黃縢酒滿城春色宮牆柳　東

著风和雨。无意苦争春，一任群芳妒。零落成泥碾作尘，只有香如故。陆游《卜算子·咏梅》

红酥手，黄縢酒，满城春色宫墙柳。东

風惡，歡情薄一懷愁緒幾年

離索錯、錯、錯春如舊人空瘦

淚痕紅浥鮫綃透桃花落閑

池閣山盟雖在錦書難托莫、

风恶，欢情薄。一怀愁绪，几年离索。错、错、错！春如旧，人空瘦，泪痕红浥鲛绡透。桃花落，闲池阁。山盟虽在，锦书难托。莫、莫、

莫！陆游《钗头凤·红酥手》

当年万里觅封侯，匹马戍梁州。关河梦断何处？尘暗旧貂裘。胡未灭，鬓先秋，泪空流。此生谁料，心在

莫陆游钗头凤红酥手当年万里觅封侯匹马戍梁州关河梦断尘暗旧貂裘胡未灭鬓先秋泪空流此生谁料心在

52

天山身老滄洲陸游诉衷情禹廟

蘭亭今古路一夜清霜染盡他

湖邊樹鸚鵡杯深君莫诉他

時相遇知何處冉冉年華留

天山，身老沧洲。陆游《诉衷情》

禹庙兰亭今古路。一夜清霜，染尽湖边树。鹦鹉杯深君莫诉。他时相遇知何处。冉冉年华留

不住鏡裏朱顏畢竟消磨去

一句丁寧君記取神仙須是

閑人做 陸游《蝶恋花》 庭院深深滌

幾許楊柳堆烟簾幕無重數

不住。镜里朱颜，毕竟消磨去。一句丁宁君记取。神仙须是闲人做。陆游《蝶恋花》

庭院深深深几许，杨柳堆烟，帘幕无重数。

玉勒雕鞍游冶楼高不见

章臺路雨横風和三月暮門

掩黄昏無計留春住涙眼問

花花不語亂红飛過鞦韆去

玉勒雕鞍游冶处，楼高不见章台路。雨横风狂三月暮，门掩黄昏，无计留春住。泪眼问花花不语，乱红飞过秋千去。

欧阳修蝶恋花

尊前拟把归期说

欲语春容先惨咽人生自是

有情痴此恨不关风与月离

歌且莫翻新阕一曲能教肠

尊前拟把归期说，欲语春容先惨咽。人生自是有情痴，此恨不关风与月。离歌且莫翻新阕，一曲能教肠

寸結直須看盡洛城花始共春風容易別 欧陽脩玉樓春其一 把酒祝東風且共從容垂楊紫陌洛城東總是當時携手處游遍

寸结。直须看尽洛城花，始共春风容易别。欧阳修《玉楼春》其一

把酒祝东风，且共从容。垂杨紫陌洛城东。总是当时携手处，游遍

館梅殘溪橋柳細草薰風暖

花便好知與誰同 欧陽修浪淘沙候

今年花膝去年紅可惜明年

芳叢聚散苦匆匆此恨無窮

芳丛。聚散苦匆匆，此恨无穷。今年花胜去年红。可惜明年花更好，知与谁同？欧阳修《浪淘沙》

候馆梅残，溪桥柳细。草薰风暖

58

摇征辔。离愁渐远渐无穷，迢迢不断如春水。寸寸柔肠，盈盈粉泪。楼高莫近危阑倚。平芜尽处是春山，行人更在春山外。

摇征辔离愁渐远渐無窮迢迢不断如春水寸寸柔腸盈盈粉泪樓高莫近危闌倚平芜盡畫是春山行人更在春山外

欧阳修《踏莎行》

别后不知君远近，触目凄凉多少闷。渐行渐远渐无书，水阔鱼沉何处问。夜深风竹敲秋韵。万叶千声皆是

欧阳脩踏莎行

别後不知君遠近
目凄涼多少闷渐行渐遠渐
無書水闊魚沉何處問夜深
風竹敲秋韵萬葉千聲皆是

恨扱歠單枕夢中尋夢又不

成燈又燼 欧陽修玉樓春其二 一曲新

詞酒一桮去年天氣雀亭臺汐

陽西下幾時回無可奈何花

恨。故欹单枕梦中寻，梦又不成灯又烬。欧阳修《玉楼春》其二

一曲新词酒一杯，去年天气旧亭台。夕阳西下几时回？无可奈何花

落去似曾相识燕归来小园

香径独徘徊 晏殊浣溪沙 槛菊愁

烟兰泣露罗幕轻寒燕子双

飞去明月不谙离恨苦斜光

到晓穿朱户昨夜西风凋碧

树独上高楼望尽天涯路。

寄彩笺兼尺素山长水阔知

何处晏殊《蝶恋花》绿杨芳草长亭

到晓穿朱户。昨夜西风凋碧树，独上高楼，望尽天涯路。欲寄彩笺兼尺素，山长水阔知何处？晏殊《蝶恋花》

绿杨芳草长亭

路，年少抛人容易去。楼头残梦五更钟，花底离愁三月雨。无情不似多情苦，一寸还成千万缕。天涯地角有穷时，只

路年少抛人容易去樓頭殘

夢五更鐘花底離愁三月雨

無情不似多情苦一寸還成

千萬縷天涯地角有窮時只

有相思無盡家

晏殊玉樓春春恨　紅

箋小字說盡平生意鴻鴈在

雲魚在水惆悵此情難寄斜

陽獨倚西樓遙山恰對簾鈎

有相思无尽处。　晏殊《玉楼春·春恨》

红笺小字，说尽平生意。鸿雁在云鱼在水，惆怅此情难寄。斜阳独倚西楼，遥山恰对帘钩。

人面不知何处，绿波依旧东流。晏殊《清平乐》

人面不知何处，绿波依旧东流。晏殊《清平乐》

梦后楼台高锁，酒醒帘幕低垂。去年春恨却来时。落花人独立，微雨燕双飞。

晏殊清平乐

梦後樓臺高鎖酒

醒簾幕低垂去年春恨却

來時落花人獨立微雨燕雙飛

記得小蘋初見兩重心字羅

衣琵琶弦上説相思當時明

月花曾照彩雲歸 晏幾道臨江仙彩

袖殷勤捧玉鐘當年拚却醉

记得小蘋初见，两重心字罗衣。琵琶弦上说相思。当时明月在，曾照彩云归。晏几道《临江仙》

彩袖殷勤捧玉钟，当年拚却醉

顏红。舞低杨柳楼心月，歌尽桃花扇底风。从别后，忆相逢，几回魂梦与君同。今宵剩把银釭照，犹恐相逢是梦中。晏几道

顏红舞低楊柳樓心月歌盡

桃花扇底風從别後憶相逢

幾回魂夢与君同今宵剩把

銀釭照恐相逢是夢中晏幾道

鹧鸪天其一

一留人不住醉解蘭舟玄

一棹碧濤春水路過盡曉鶯

啼索渡頭楊柳青青枝枝葉

葉離情此後錦書休寄畫樓

《鹧鸪天》其一

留人不住，醉解兰舟去。一棹碧涛春水路，过尽晓莺啼处。渡头杨柳青青，枝枝叶叶离情。此后锦书休寄，画楼

云雨无凭。 晏几道《清平乐》

醉拍春衫惜旧香，天将离恨恼疏狂。年年陌上生秋草，日日楼中到夕阳。云渺渺，水茫茫。征人归路许

雲雨無憑晏幾道清平樂醉拍春衫

惜雀香天將離恨惱疏和

年～陌上生秋草日～樓中到夕

陽雲渺～水茫～征人歸路許

多长相思本是無憑語莫向花

箋費淚行 晏幾道鷓鴣天其二 長相思

長相思若問相思甚了期除

非相見時長相思長相思欲

多长。相思本是无凭语，莫向花笺费泪行。

晏几道《鹧鸪天》其二

长相思，长相思。若问相思甚了期，除非相见时。长相思，长相思。欲

把相思说似谁，浅情人不知。晏几道《长相思》

燎沉香，消溽暑。鸟雀呼晴，侵晓窥檐语。叶上初阳干宿雨，水面清圆，一一风荷

晏几道《长相思》

把相思说似谁浅情人不知

燎沉香消溽暑鸟雀

呼晴侵晓窥檐语叶上初阳

干宿雨水面清圆一一风荷

举坂鄉遙何日去家住吳門久作長安旅五月漁郎相憶否小楫輕舟夢入芙蓉浦 周邦彦

蘇幕遮 銀河宛轉三千曲浴鳬

举。故乡遥，何日去？家住吴门，久作长安旅。五月渔郎相忆否？小楫轻舟，梦入芙蓉浦。

周邦彦《苏幕遮》

银河宛转三千曲，浴凫

飛鷺澄波綠何處是歸舟夕

陽江上樓天憎梅浪發故下

封枝雪滌院卷簾看應憐江

上寒

怒髮沖冠憑

飞鹭澄波绿。何处是归舟？夕阳江上楼。天憎梅浪发，故下封枝雪。深院卷帘看，应怜江上寒。 周邦彦《菩萨蛮·梅雪》

怒发冲冠，凭

74

栏处、潇潇雨歇。抬望眼，仰天长啸，壮怀激烈。三十功名尘与土，八千里路云和月。莫等闲，白了少年头，空悲切！靖康

栏天长啸壮怀激烈三十功名尘

与土八千里路云和月莫等

闲白了少年头空悲切靖康

栏外潇潇雨歇擡望眼仰天

耻，犹未雪。臣子恨，何时灭！驾长车，踏破贺兰山缺。壮志饥餐胡虏肉，笑谈渴饮匈奴血。待从头、收拾旧山河，朝天阙。

耻未雪臣子恨何时灭驾

长车踏破贺兰山缺壮志饥餐

餐胡虏肉笑谈渴饮匈奴血

待从头收拾旧山河朝天阙

岳飛《满江红·写怀》

昨夜寒蛩不住鸣

惊回千里梦已三更起来独

自绕阶行人悄~簾外月朧

明白首为功名舊山松竹老

岳飞《满江红·写怀》

昨夜寒蛩不住鸣。惊回千里梦，已三更。起来独自绕阶行。人悄悄，帘外月胧明。白首为功名。旧山松竹老，

阻归程。欲将心事付瑶琴。知音少，弦断有谁听？·岳飞《小重山》

翠幕深庭，露红晚、闲花自发。春不断、亭台成趣，翠阴蒙密。紫

阻归程欲将心事付瑶琴知

音少弦断有谁听 岳飞 小重山翠

幕深庭露红晚闹花自发春

不断亭臺成趣翠陰蒙密紫

燕雏飞帘额静，金鳞影转池心阔。有花香、竹色赋闲情，供吟笔。闲问字，评风月。时载酒，调冰雪。似初秋入夜，浅凉欺

燕雏飞帘额静金鳞影转池

心阔有花香竹色赋闲情供

吟笔闲问字评风月时载酒

调冰雪似初秋入夜浅凉欺

79

葛。人境不教车马近，醉乡莫放笙歌歇。倩双成、一曲紫云回，红莲折。吴文英《满江红》

何处合成愁？离人心上秋。纵芭蕉、不雨

当人境不教車馬近醉鄉莫
放笙歌歇倩雙成一曲紫雲
回紅蓮折 吳文英滿江紅 何處合成
愁離人心上秋縱芭蕉不雨

也颼颼。都道晚凉天氣好，有明月怕登樓年事夢中休花空烟水流燕辭歸客尚淹留垂柳不縈裙帶住漫長是系

也飕飕。都道晚凉天气好，有明月、怕登楼。年事梦中休。花空烟水流。燕辞归、客尚淹留。垂柳不萦裙带住。漫长是、系

81

行舟。吴文英《唐多令·惜别》

行舟

听风听雨过清明，愁草瘗花铭。楼前绿暗分携路，一丝柳、一寸柔情。料峭春寒中酒，交加晓梦啼莺。

听风听雨过

清明愁草瘗花铭楼前绿暗

分携路一丝柳一寸柔情料

峭春寒中酒交加晓梦啼莺

西園日日：掃林亭依舊賞新

晴黃蜂頻撲鞦韆索有當時

纖手香凝惆悵雙鴛不到幽

階一夜苔生 吳文英《風入松》 纖雲弄

巧飞星传恨，银汉迢迢暗度。金风玉露一相逢，便胜却人间无数。柔情似水，佳期如梦，忍顾鹊桥归路。两情若是久

巧飞星傳恨銀漢迢迢暗度

金風玉露一相逢便縢卻人

間無數柔情似水佳期如夢

忍顧鵲橋歸路兩情若是久

長時又豈在朝朝暮暮　秦觀鵲橋仙

漠漠輕寒上小樓曉陰無賴

似窮秋淡煙流水畫屏幽自

在飛花輕似夢無邊絲雨細

长时，又岂在朝朝暮暮。秦观《鹊桥仙》

漠漠轻寒上小楼，晓阴无赖似穷秋。淡烟流水画屏幽。自在飞花轻似梦，无边丝雨细

如愁，宝帘闲挂小银钩。秦观《浣溪沙》

西城杨柳弄春柔，动离忧，泪难收。犹记多情、曾为系归舟。碧野朱桥当日事，人不见，

如愁寶簾閑挂小銀鈎 秦觀院

溪沙西城楊柳弄春柔動離憂

淚難收猶記多情曾為系歸

舟碧野朱橋當日事人不見

水空流韶華不為少年留恨
悠悠幾時休飛絮落花時候
一登樓便作春江都是淚流
不盡許多愁　秦觀江城子其一　清明

水空流。韶华不为少年留，恨悠悠，几时休？飞絮落花时候、一登楼。便作春江都是泪，流不尽，许多愁。秦观《江城子》其一　清明

天氣醉游郎鶯兒和燕兒和

翠蓋紅纓道上往來忙記得

相逢垂柳下雕玉珮縷金裳

春光還是舊春光桃花香李

花香浅白深红一一斗新妆

惆怅惜花人不见歌一阕泪

千行　秦观江城子其二　春归何处

寂寞无行路若有人知春去处

花香。浅白深红，一一斗新妆。惆怅惜花人不见，歌一阕，泪千行。秦观《江城子》其二

春归何处？寂寞无行路。若有人知春去处，

唤取归来同住春无踪

知除非问取黄鹂百啭无人

能解曰风飞过蔷薇 黄庭坚清平乐

瑶草一何碧春入武陵溪、

唤取归来同住。春无踪迹谁知？除非问取黄鹂。百啭无人能解，因风飞过蔷薇。黄庭坚《清平乐》

瑶草一何碧，春入武陵溪。溪

上桃花无数，枝上有黄鹂。我欲穿花寻路，直入白云深处，浩气展虹霓。只恐花深里，红露湿人衣。坐玉石，倚玉枕，拂

露濕人衣坐玉石倚玉枕拂

浩氣展虹霓只恐花深裏紅

欲穿花尋路直入白雲深

上桃花無數枝上有黃鸝我

金樽。谪仙何处？无人伴我白螺杯

螺杯我为灵芝仙草不为朱

屑丹脸长啸亦何为醉舞下

山去明月逐人归 黄庭坚书水调歌头

金徽。谪仙何处？无人伴我白螺杯。我为灵芝仙草，不为朱唇丹脸，长啸亦何为？醉舞下山去，明月逐人归。黄庭坚《水调歌头·

游覽

天涯也有江南信梅破知
春近夜闌風細得香遲不道
曉來開遍向南枝玉臺弄粉
花應妒飄到眉心住平生个

天涯也有江南信，梅破知春近。夜阑风细得香迟，不道晓来开遍、向南枝。玉台弄粉花应妒，飘到眉心住。平生个

93

裹願杯深玄國十年老盡少

凄心黃庭堅虞美人半烟半雨溪橋

畔漁翁醉着無人喚疏嫩意

何長春風花草香江山如有

里愿杯深。去国十年老尽、少年心。黄庭坚《虞美人》

半烟半雨溪桥畔，渔翁醉着无人唤。疏懒意何长，春风花草香。江山如有

待此意陶潜解问我去何之君行到自知 黄庭坚菩萨蛮 黄菊枝头生晓寒人生莫放酒杯干风前横笛斜吹雨醉裹簪花

待，此意陶潜解。问我去何之，君行到自知。黄庭坚《菩萨蛮》

黄菊枝头生晓寒。人生莫放酒杯干。风前横笛斜吹雨，醉里簪花

倒着冠。身健在，且加餐。舞裙歌板尽清欢。黄花白发相牵挽，付与时人冷眼看。黄庭坚《鹧鸪天》

凌波不过横塘路，但目送、芳

倒著冠身健在且加餐舞裙

歌板盡清歡黃花白髮相牽

挽付与時人冷眼看 黃庭堅鵲鴣天

淩波不過橫塘路但目送芳

尘去。锦瑟华年谁与度？月桥花院，琐窗朱户，只有春知处。飞云冉冉蘅皋暮，彩笔新题断肠句。试问闲情都几许？一

尘去錦瑟華年誰与度月橋

花院瑣窗朱户只有春知窗

飛雲冉冉蘅皋暮彩筆新題

斷膓句試問閑情都幾許一

97

川烟草，满城风絮，梅子黄时雨。贺铸《青玉案》　重过阊门万事非，同来何事不同归。梧桐半死清霜后，头白鸳鸯失伴飞。原

川烟草满城风絮梅子黄时

雨贺铸青玉案重过阊门万事非

同来何事不同归梧桐半死

清霜後頭白鸳鸯失伴飛原

上草露初晞篝栖新壠两依

空床卧聽南窗雨谁復挑

燈夜補衣 賀鑄半死桐 楊柳回塘

鴛鴦別浦緑萍漲断蓮舟路

上草，露初晞。旧栖新垅两依依。空床卧听南窗雨，谁复挑灯夜补衣。贺铸《半死桐》

杨柳回塘，鸳鸯别浦。绿萍涨断莲舟路。

断无蜂蝶慕幽香，红衣脱尽芳心苦。返照迎潮，行云带雨。依依似与骚人语。当年不肯嫁春风，无端却被秋风误。贺铸

断无蜂蝶慕幽香红衣脱尽

芳心苦返照迎潮行云带雨

依依似与骚人语当年不肯

嫁春风无端却被秋风误贺铸

芳心苦

一葉忽驚秋为付東流

殷勤为過白蘋洲上小樓

簾半卷應認歸舟回首恋朋

游远去心留歌塵蕭散夢雲

《芳心苦》

一叶忽惊秋。分付东流。殷勤为过白蘋洲。洲上小楼帘半卷，应认归舟。回首恋朋游。迹去心留。歌尘萧散梦云

收。惟有尊前曾见月，相伴人愁。贺铸《浪淘沙》

萧萧江上荻花秋，做弄许多愁。半竿落日，两行新雁，一叶扁舟。惜分长怕君先

收惟有尊前曾见月相伴人

愁贺铸浪淘沙萧萧江上荻花秋做

弄许多愁半竿落日两行新

雁一叶扁舟惜分长怕君先

去直待醉時体今宵眼应明

朝心上後日眉頭

淮左

名都竹西佳处解鞍少駐都

程過春風十里盡薺麦青

賀鑄眼兒媚

去，直待醉时休。今宵眼底，明朝心上，后日眉头。贺铸《眼儿媚》

淮左名都，竹西佳处，解鞍少驻初程。过春风十里，尽荠麦青青。

103

自胡马窥江去後廢池喬木

犹厭言兵漸黄昏清角吹寒

都在空城杜郎俊賞算而今

重到湏驚縱豆蔻詞工青樓

夢好難賦深情二十四橋仍

在波心蕩冷月無聲念橋邊

紅藥年年知為誰生 姜夔扬州慢

燕鴈無心太湖西畔隨雲去

梦好，难赋深情。二十四桥仍在，波心荡、冷月无声。念桥边红药，年年知为谁生。姜夔《扬州慢》

燕雁无心，太湖西畔随云去。

数峰清苦。商略黄昏雨。第四桥边，拟共天随住。今何许？凭阑怀古。残柳参差舞。姜夔《点绛唇》

肥水东流无尽期。当初不合

数峰清苦商略黄昏雨第四

桥拟共天随住今何凭

阑怀古残柳参差舞姜夔点绛唇

肥水东流无尽期当初不合

种相思。梦中未比丹青见，暗里忽惊山鸟啼。春未绿，鬓先丝。人间别久不成悲。谁教岁岁红莲夜，两处沉吟各自知。姜夔

种相思 夢中未比丹青見 暗裏忽驚山鳥啼 春未綠 鬢先絲 人間別久不成悲 誰教歲歲紅蓮夜 兩處沉吟各自知 姜夔

《鹧鸪天》

燕燕轻盈，莺莺娇软，分明又向华胥见。夜长争得薄情知？春初早被相思染。别后书辞，别时针线，离魂暗逐郎行

鹧鸪天 燕々轻盈莺々娇软 又向華胥见夜長爭得薄情 知春初早被相思染別後書 辭別時針線雛魂暗逐郎行

远淮南皓月冷千山冥冥归

玄無人管姜夔踏莎行一年滴盡

蓮花漏碧井醇酥次凍酒蕉曉

寒料峭尚欺人春態苗條先

远。淮南皓月冷千山，冥冥归去无人管。姜夔《踏莎行》

一年滴尽莲花漏。碧井酴酥沉冻酒。晓寒料峭尚欺人，春态苗条先

到柳。佳人重劝千长寿。柏叶椒花芬翠袖。醉乡深处少相知，只与东君偏故旧。毛滂《玉楼春》

泪湿阑干花着露，愁到眉峰

到柳佳人重勸千長壽柏葉椒花芬翠袖醉鄉深少相知只与東君偏故舊毛滂玉樓春淚濕闌干花著露愁到眉峯

碧聚。此恨平分取，更无言语，空相觑。断雨残云无意绪，寂寞朝朝暮暮。今夜山深处，断魂分付，潮回去。毛滂《惜分飞》 鬟底

碧聚此恨平分取更無言語空相覷斷雨殘雲無意緒寂寞朝朝暮暮今夜山深處斷魂分付潮回去 毛滂惜分飛鬟底

青春留不住功名薄似風前

絮何似甕頭春没數都占取

只消一紙長門賦寒日半窗

桑柘暮倚闌目送繁雲去却

欲載書尋篷路煙滟窗杏花

菖葉耕春雨　毛滂漁家傲　撥雪尋

春燒燈續晝暗香院落梅開

後無踽夜色欲遮春天教月

欲载书寻旧路。烟深处。杏花菖叶耕春雨。毛滂《渔家傲》

拨雪寻春，烧灯续昼。暗香院落梅开后。无端夜色欲遮春，天教月

113

上官桥柳。花市无尘，朱门如绣。娇云瑞雾笼星斗。沉香火冷小妆残，半衾轻梦浓如酒。毛滂《踏莎行·元夕》数声鶗鴂，又报芳

上官橋柳花市無塵朱門如
繡嬌雲瑞霧籠星斗沈香火
冷小糚殘半衾輕夢濃如酒
毛滂踏莎行元夕數聲鶗鴂又辣芳

菲歇惜春更把殘紅折兩輕

風色暴梅子青時節永豐柳

無人盡日花飛雪莫把幺弦

撥怨極弦能說天不老情難

菲歇。惜春更把残红折。雨轻风色暴，梅子青时节。永丰柳，无人尽日花飞雪。莫把幺弦拨，怨极弦能说。天不老，情难

绝心似双丝网，中有千千结。夜过也，东窗未白凝残月。

张先《千秋岁》

绝心似双丝网中有千
千结夜过也東窗未白凝残月
张先

千秋岁乍暖還輕冷風雨晚来
方定庭軒寂寞近清明殘花

午暖还轻冷。风雨晚来方定。庭轩寂寞近清明，残花

中酒又是去年病樓頭畫酒

風吹醒入夜重門靜那堪更

被明月隔墻送過鞦韆影張先

青門引春思傷高懷遠幾時窮無

中酒，又是去年病。楼头画角风吹醒。入夜重门静。那堪更被明月，隔墙送过秋千影。张先《青门引·春思》

伤高怀远几时穷？无

物似情濃離愁正引千絲亂

更東陌飛絮蒙蒙嘶騎漸遙

征塵不斷何處認郎蹤雙鴛

池沼水溶溶南北小桡通梯

横画阁黄昏後，又还是斜月

簾櫳次恨細思不如桃杏

解嫁東風 张先 一丛花令 花前月下

暂相逢苦恨阻従容何况沉酒

横画阁黄昏后，又还是、斜月帘栊。沉恨细思，不如桃杏，犹解嫁东风。张先《一丛花令》

花前月下暂相逢。苦恨阻从容。何况酒

醒夢斷花謝月朦朧花不盡

月無窮兩心同此時願作楊

柳千絲絆惹春風 張先诉衷情 登

臨送目正故國晚秋天氣初

肃。千里澄江似练，翠峰如簇。归帆去棹残阳里，背西风，酒旗斜矗。彩舟云淡，星河鹭起，画图难足。念往昔，繁华竞逐，

歎門外樓頭悲恨相續千古
憑高對此謾嗟榮辱六朝舊
事隨流水但寒煙衰草凝綠
至今商女時：猶唱後庭遺

叹门外楼头，悲恨相续。千古凭高，对此谩嗟荣辱。六朝旧事随流水，但寒烟衰草凝绿。至今商女，时时犹唱，后庭遗

122

曲王安石桂枝香金陵懷古伊呂兩衰翁

磨遍窮通一為釣叟一耕傭

若使當時身不遇老了英雄

湯武偶相逢風席雲龍興王

伊吕两衰翁，历遍穷通。一为钓叟一耕佣。若使当时身不遇，老了英雄。汤武偶相逢，风虎云龙。兴王

只在谈笑中。直至如今千载后，谁与争功！王安石《浪淘沙令》 水是眼波横，山是眉峰聚。欲问行人去那边？眉眼盈盈处。才始

只在谈笑中直至如今千载

後谁与争功 王安石浪淘沙令 水是

眼波横山是眉峰聚欲问行

人去那边眉眼盈盈。才始

送春归又送君归去若到江

南赶上春千万和春住 王觀卜算子

一揾春愁待酒浇江上舟摇

楼上帘招秋娘渡与泰娘桥

風又飄飄，雨又蕭蕭，何日歸家洗客袍銀字笙調心字香燒流光容易把人抛紅了櫻桃綠了芭蕉

蔣捷 一剪梅舟過吳江

风又飘飘，雨又萧萧。何日归家洗客袍？银字笙调，心字香烧。流光容易把人抛，红了樱桃，绿了芭蕉。蒋捷《一剪梅·舟过吴江》

126

忆昔午桥桥上饮，坐中多是豪英。长沟流月去无声。杏花疏影里，吹笛到天明。二十余年如一梦，此身虽在堪惊。闲

憶昔午橋二上飲坐中多是

豪英長溝流月去無聲杏花

疏影裏吹笛到天明二十餘

年如一夢此身雖在堪驚閒

127

登小阁看新晴

登小阁看新晴古今多少事

漁唱起三更陳与義臨江仙闹花深

靄層樓畫簾半卷東風軟春

歸翠陌平莎茸嫩垂楊金淺

登小阁看新晴。古今多少事，渔唱起三更。 陈与义《临江仙》

闹花深处层楼，画帘半卷东风软。春归翠陌，平莎茸嫩，垂杨金浅。

遲日催花淡雲閣雨輕寒輕暖恨芳菲世界游人未賞都付與鶯和燕寂寞憑高念遠向南樓一聲歸雁金釵鬥草

迟日催花，淡云阁雨，轻寒轻暖。恨芳菲世界，游人未赏，都付与、莺和燕。寂寞凭高念远。向南楼、一声归雁。金钗斗草，

129

青丝勒马，
风流云散。
罗绶分香，
翠绡对泪，
几多幽怨。
正销魂，
又是疏烟淡月，
子规声断。陈亮
《水龙吟·春恨》

相思似海深，旧事

青絲勒馬風流雲散羅綬

香翠綃對淚幾多幽怨正銷

魂又是疏煙淡月子規聲斷

陳亮水龍吟春恨

相思似海深舊事

如天遠滴千、萬、行更使人愁腸斷要見無回見拚乃終難拚若是前生未有緣待重結來生願

樂婉《卜算子·答施》我

如天远。泪滴千千万万行，更使人、愁肠断。要见无因见，拚了终难拚。若是前生未有缘，待重结、来生愿。 乐婉《卜算子·答施》 我

住長江頭君住長江尾日日

思君不見君共飲長江水此

水幾時休此恨何時已只願

君心似我心定不負相思意

住长江头，君住长江尾。日日思君不见君，共饮长江水。此水几时休，此恨何时已。只愿君心似我心，定不负相思意。

李之儀卜算子

世事短如春夢人情薄似秋雲不須計較苦勞心萬事原來有命幸遇三杯酒好況逢一朵花新片時歡笑

李之仪《卜算子》

世事短如春梦，人情薄似秋云。不须计较苦劳心。万事原来有命。幸遇三杯酒好，况逢一朵花新。片时欢笑

133

且相親明日陰鳴未定 朱敦儒

西江月世情薄人情惡雨送黃昏

花易落曉風乾淚痕殘欲箋

心事獨語斜闌難難難人成

城玉指寒一声羌管怨楼间

泪装欢瞒瞒

角声寒夜阑珊怕人寻问咽

各今非昨病魂常似鞦韆索

唐婉
钗头凤
雪照山

各，今非昨，病魂常似秋千索。角声寒，夜阑珊。怕人寻问，咽泪装欢。瞒，瞒，瞒！唐婉《钗头凤》

雪照山城玉指寒，一声羌管怨楼间。

江南几度梅花发，人在天涯鬓已斑。星点点，月团团。倒流河汉入杯盘。翰林风月三千首，寄与吴姬忍泪看。

刘著《鹧鸪天》

江南几度梅花发人在天涯

鬓已斑星點。月圓。倒流

河漢入杯盤翰林風月三千

首寄與吳姬忍淚看 劉著鷓鴣天

東城漸覺風光好。縠皺波紋

迎客棹綠楊煙外曉寒輕紅

杏枝頭春意閙浮生長恨歡

娛少肯愛千金輕一笑爲君

东城渐觉风光好。縠皱波纹迎客棹。绿杨烟外晓寒轻，红杏枝头春意闹。浮生长恨欢娱少。肯爱千金轻一笑。为君

持酒勸斜陽且向花間留晚

宋祁玉樓春春景

照

說盟說誓說情

花意動便春愁滿紙多應念

持脱空經是那个先生教底

持酒劝斜阳，且向花间留晚照。宋祁《玉楼春·春景》

说盟说誓，说情说意，动便春愁满纸。多应念得脱空经，是那个、先生教底。

不茶不飯不言不語一味供

他憔悴相思已是不曾閑又

那得工夫咒你 蜀妓鵲橋仙 不是愛

風塵似被前緣誤花落花開

不茶不饭，不言不语，一味供他憔悴。相思已是不曾闲，又那得、工夫咒你。蜀妓《鹊桥仙》

不是爱风尘，似被前缘误。花落花开

自有時總賴東君主去也終

須去住也如何住若得山花

插滿頭莫問奴歸處

遙夜亭皋閑信步才過清明

嚴蕊 卜算子

自有时，总赖东君主。去也终须去，住也如何住！若得山花插满头，莫问奴归处。 严蕊《卜算子》

遥夜亭皋闲信步。才过清明，

渐觉伤春暮

住朦胧漾月雲来玄桃杏依

稀香暗渡谁在鞦韆笑里轻

轻语一寸相思千萬绪人间

没个安排处。李冠《蝶恋花·春暮》

雪似梅花，梅花似雪。似和不似都奇绝。恼人风味阿谁知？请君问取南楼月。记得去年，探梅

没个安排处李冠蝶恋花春暮雪似

梅花梅花似雪和不似都

奇绝恼人风味阿谁知请君

问取南楼月记得去年探梅

時節老来舊事無人說為誰

醉倒為誰醒到今犹恨輕離

別 吕本中踏莎行 恨君不似江樓月

南北東西南北東西只有相

随无别离。恨君却似江楼月，暂满还亏，暂满还亏，待得团圆是几时？吕本中《采桑子》

少年听雨歌楼上，红烛昏罗帐。壮年听

随無别離恨君去似江楼月
暫满還虧暫满還虧待得團圓
圓是幾時 吕本中采桑子 少年聽雨
歌楼上红燭昏羅帳壯年聽

雨客舟中。江阔云低、断雁叫西风。而今听雨僧庐下，鬓已星星也。悲欢离合总无情。一任阶前、点滴到天明。蒋捷《虞美人·听雨》

雨客舟中江阔雲低断雁叫

西風雨今起雨僧庐下鬓已

星三也悲歡離合總無情一任

階前點滴到天明 蒋捷虞美人聽雨

春色将阑鸳声渐老红英落尽青梅小画堂人静雨蒙蒙屏山半掩余香袅密约沉沉离情杳杳菱花尘满慵将照

春色将阑，莺声渐老，红英落尽青梅小。画堂人静雨蒙蒙，屏山半掩余香袅。密约沉沉，离情杳杳，菱花尘满慵将照。

倚樓無語欲銷魂長空黯淡連芳草 寇准踏莎行春暮 長憶觀潮滿郭人爭江上望來疑滄海盡成空万面鼓聲中弄潮兒

倚楼无语欲销魂，长空黯淡连芳草。寇准《踏莎行·春暮》

长忆观潮，满郭人争江上望。来疑沧海尽成空，万面鼓声中。弄潮儿

向涛头立，手把红旗旗不湿。别来几向梦中看，梦觉尚心寒。潘阆《酒泉子》

向涛頭立手把紅棋∵不濕

別来几向夢中看夢覺尚心

寒 潘閬酒泉子